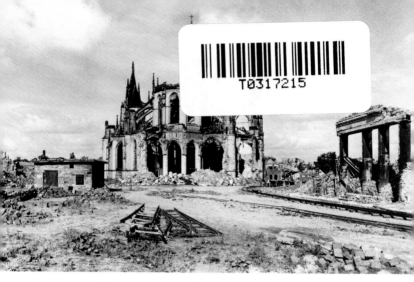

▲ *Zerstörte Innenstadt von Wesel, Aufnahme von 1947*

mit Ausnahme des Chorumgangs – weitgehend abgetragen. In enger Zusammenarbeit mit dem Rheinischen Amt für Denkmalpflege waren an der Planung und Ausführung maßgeblich beteiligt: *Fritz Keibel* (1947–57), *Jakob Deurer* (1948–60), *Trude Cornelius* (1952–71) und Sohn *Prof. Dr. Wolfgang Deurer* (ab 1961). Akad. Bildhauer der Dombauhütte war *Tadeusz Korpak* (1961–80) aus Krakau.

Der Raum

Das Überraschende an Wesels »grooter Kerk« ist der Innenraum: Er ist weiträumig, beeindruckt durch seine große Helligkeit und wirkt überaus großzügig. Obwohl der Innenraum architektonisch aus sechsundvierzig Teilräumen zusammengesetzt ist, macht er durchaus einen einheitlichen Gesamteindruck. Die Kirche ist eine **fünfschiffige Basilika** mit einem Chorumgang: Das Mittelschiff mit dem Chor und das breite Querschiff sind mehr als doppelt so hoch wie die seitlichen Langhausschiffe.

Der Raum hat seinen Mittelpunkt in der Vierung. Dort durchschneidet das Mittelschiff, verlängert um den Hohen Chor, das Querschiff. Auf diese Weise bildet sich das für eine gotische Basilika typische Raumkreuz. Es wird im Willibrordi-Dom durch die Gestaltung der Decke betont. Sie ist auffällig in Holz ausgebildet, im Mittel- und Querschiff als Flachdecke, im Hohen Chor als spitzbogiges Tonnengewölbe.

Die kreuzförmige Durchschneidung der gleich breiten Schiffe im Zentrum bei wenig hohen Seitenschiffen gibt der Kirche im Inneren annähernd den **Charakter eines Zentralraumes**. Das wird mitbedingt durch die Tatsache, dass im Willibrordi-Dom das Querschiff seitlich nicht über die Längsschiffe hinausragt, sondern mit seinen Frontseiten Bestandteil der Außenwand ist. Dadurch entsteht – abgesehen vom Chorumgang – ein fast rechteckiger Grundriss.

Die Zentralwirkung des Raumes wird durch die Anordnung des Abendmahltisches, die Gestaltung der Vierung und den unkonventionellen Aufbau der Orgel im Hohen Chor noch verstärkt. Das Tageslicht findet aus den vielen Teilräumen Einlass in die Kirche. Im Querschiff nehmen große Fenster fast die ganze Wandfläche und die Frontflächen oberhalb der Seitenportale ein. Auch der Hohe Chor und der Chorumgang sind rundum mit Maßwerkfenstern besetzt. Lediglich im Mittelschiff fällt das Licht hoch in der Wandzone aus kleinen Oberfenstern seitlich in den Raum, während die tiefen Fensternischen darunter verblendet sind. Die Vielzahl der Fenster insgesamt, die alle mit klarem Antikglas verglast sind, sorgt für die sonst in historischen Räumen **ungewohnte Helligkeit**. Auch sie steigert sich zum Zentrum, zur Vierung. Von Westen her lässt in der Turmhalle das hohe sechsteilige Portalfenster, farbig gefasst, das Licht gedämpft und eindrucksvoll einfallen.

Die Wandflächen und die gewölbten Decken waren ursprünglich farbig ausgemalt. Sie sind heute weiß gestrichen und vermitteln so einen ruhigen Gesamteindruck, der aber keineswegs eintönig ist. Zu den großen weißen Flächen kontrastieren die grauen Natursteine mit ihrer oft stark strukturierten, ungestrichenen Oberfläche. Sie finden sich an den Pfeilern, den Rundstützen, an den Arkadenbögen, den Diensten und den Gewölberippen der Seitenschiffe. Zusammen mit

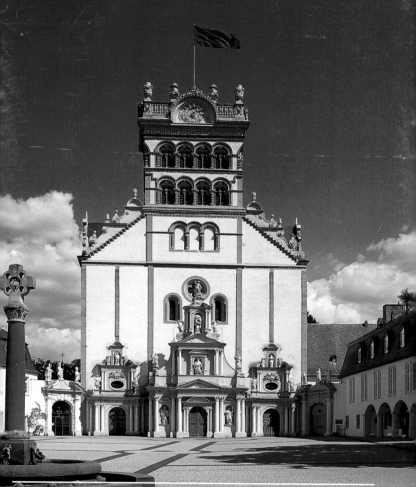

English edition

St. Eucharius-St. Matthias in Trier

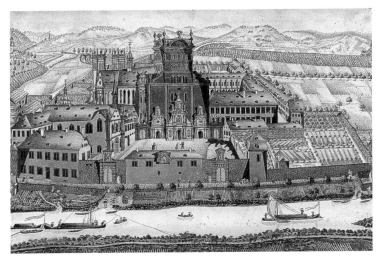

▲ *View of the St. Matthias Abbey, lithograph of an aquarelle by Lothary, 1794*

The St. Eucharius-St. Matthias Basilica in Trier Abbey and Parish Church

by Eduard Sebald

St. Eucharius-St. Matthias looks back from a lively present on a rich past. Over the course of its approximately 1750-year history, the church has gained four different functions, which have characterized it up until the present day: It is the *burial church* for the first bishops of Trier, the *abbey church* for a community of Benedictine monks, a *pilgrimage church* with relics of the apostle St. Matthias, and *parish church* of the parish bearing the same name. The pages that follow offer an insight into the history of this location, revealing its meaning and inviting you to experience all that which has made this a lively place up to the present day.

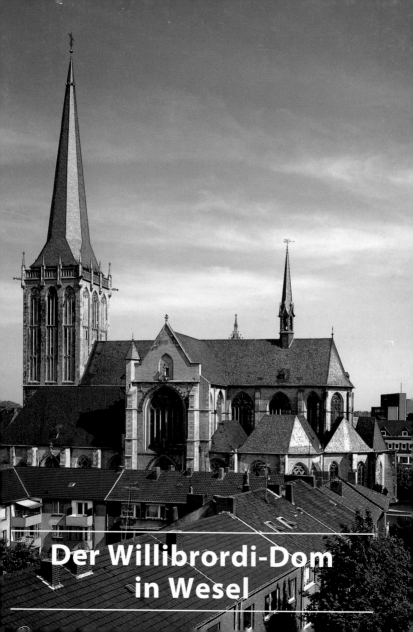

Der Willibrordi-Dom in Wesel

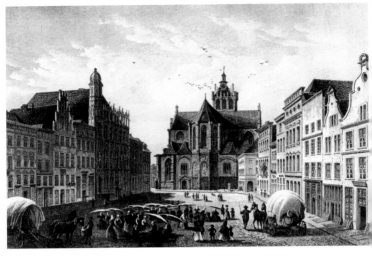

▲ *Marktplatz in Wesel, Stahlstich von 1857*

Der Willibrordi-Dom in Wesel
von Walter Stempel, aktualisiert von Karl-Heinz Tieben

Seinem Erscheinungsbild nach gehört der Willibrordi-Dom zur wesentlich von den Niederlanden beeinflussten niederrheinischen **Spätgotik**. Zwischen 1400 und 1550 entstanden beiderseits des unteren Rheinlaufs im Gebiet zwischen Rur, Maas und Issel fast 400 Kirchen einer verwandten Bauart. Das nach Größe und verwendetem Material aufwändigste Bauwerk dieser Gruppe ist Wesels Stadtkirche. Sie war im Einzelnen noch wesentlich formenreicher, z. B. mit einem Hochschiffgewölbe, geplant. Die weitergehende Planung wurde, bedingt durch die konfessionelle Umorientierung des 16. Jahrhunderts, nicht mehr ausgeführt: Eine Kathedrale eignete sich nicht als städtische Predigtkirche. Auch in der vereinfachten Form ist die Kirche noch ein bedeutendes Beispiel der ausklingenden Gotik in Nordwestdeutschland.

Hochschiff nach Osten ▶

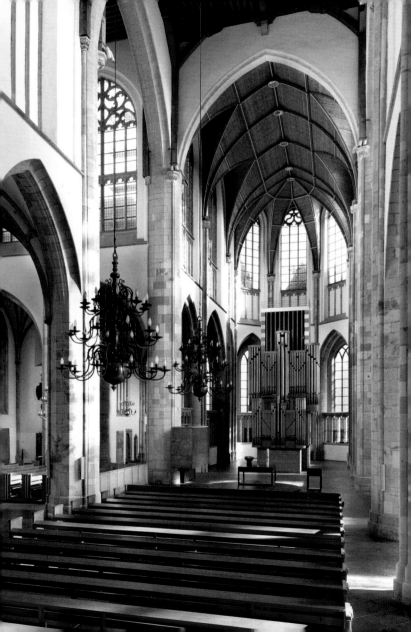

Zur Baugeschichte

Wesels Altstadtkirche ist in zwei Bauphasen entstanden: von 1424 bis 1480 und von 1498 bis ca. 1540. Die herausragende Stadt im Herzogtum Kleve war zu der Zeit ein wirtschaftlicher und kultureller Zentralort. Seit 1407 war sie Mitglied der Hanse.

Aus der ersten Bauphase kennen wir als **Baumeister** *Conrad van Cavelens* (Entwurf) und *Jan van Cavelens* (Turm). Aus der zweiten Phase sind bekannt Vater *Johann von Langenberg* (Erweiterung auf fünf Kirchenschiffe), Sohn *Gerwin von Langenberg* (Nordgiebel), *Wilhelm Beldensnyder* (Schmuck des Brautportals) und Enkel *Johann von Langenberg* (Vollendung eines Steinlettners, 1594 zerstört).

Bereits um 780 hatte an gleicher Stelle eine kleine **Fachwerkkirche** gestanden. Sie gehörte zu einem nahen Herrenhof. Es folgte um 1000 eine ottonische **Bruchsteinkirche**. Sie wurde im 12. Jahrhundert wiederum von einer dreischiffigen **romanischen Kirche** abgelöst. Nach der Stadterhebung Wesels im Jahre 1241 wurde diese Kirche erweitert. Zur Zeit von Wesels wirtschaftlicher Hochblüte kam es zum Bau der **jetzigen Kirche**. Ob der Friesenmissionar *Willibrord* († 739 in Echternach) selbst einmal in Wesel war, bleibt weiterhin offen. Aber schon früh wurde die Weseler Kirche Willibrord-Patrozinium. Im 19. Jahrhundert musste die Kirche wegen Baufälligkeit geschlossen werden. Doch kam es von 1883–96 zu einer aufwändigen Neugestaltung. Den Plan dazu machten Architekt *Flügge*, Essen, und der Geheime Oberbaurat *Adler* in Berlin. Die Mittel wurden vor allem aus vom Kaiser genehmigten Lotterien aufgebracht.

Am Ende des Zweiten Weltkriegs wurde die Stadt Wesel im Frühjahr 1945 beim umfassenden Rheinübergang der Alliierten in ein Trümmerfeld verwandelt. Die Altstadtkirche Willibrord wurde zum Torso. Die Vorstadtkirche Mathena, ebenfalls ein spätgotisches Bauwerk, wurde völlig zerstört. Wesels Innenstadt blieb Jahre unbewohnt.

Seit 1947 weiß sich der Willibrordi-Dombauverein für den Wiederaufbau und die bauliche Unterhaltung der Kirche verantwortlich. Der **Wiederaufbau** geschah im Rückgriff auf die spätmittelalterliche Ausführung. Die neugotische Überarbeitung des 19. Jahrhunderts wurde –

der dunklen Holzdecke aus Tanne und Fichte bekommt der Raum durch sie eine bestimmte Lebendigkeit. Er vermittelt das Gefühl von Klarheit und Wärme. Der dunkelgraue Schieferboden macht den Raum glanzvoll und festlich. Trude Cornelius urteilte in den »Rheinischen Kunststätten« (Heft 113, 1. Aufl.): Willibrord »ist der großartigste historische evangelische Kirchraum des Rheinlandes«.

Die Gewölbe

Einst ermöglichte die Verwendung des Kreuzrippengewölbes in Frankreich die Entstehung der Gotik. Später entwickelten sich beim Vorrücken der Gotik in Europa aus dem Kreuzrippengewölbe durch Umgestaltung der Grundidee Stern- und Netzgewölbe. Die ausklingende Gotik steigerte sich schließlich an wenigen Stellen zu überreichen und äußerst komplizierten Ziergewölben. Im Willibrordi-Dom sind Beispiele für alle diese Arten der Wölbung vorhanden. Der Gewölbereichtum der Kirche ist »nach Erfindung und Vielfalt der wichtigste im nordwestdeutschen Kunstgebiet« (Ulrich Reinke, Spätgotische Kirchen am Niederrhein…, Diss. Münster 1975).

Kreuzrippengewölbe: Zwei einfache Kreuzrippengewölbe finden sich im äußeren südlichen Seitenschiff. Auch diese Gewölbe waren ursprünglich formenreicher ausgelegt. Als aber 1594 der Turmhelm nach einem Blitzeinschlag auf diesen Teil der Kirche stürzte, wurde die Wiederherstellung in der Grundform vorgenommen. Auf diese Weise zeigt die Kirche auch dieses Beispiel. Heute hat ebenfalls die Turmhalle ein Kreuzrippengewölbe. Es ist in der Mitte mit einem Glockenring versehen, der mit einem Holzboden geschlossen ist.

Sterngewölbe: Sterngewölbe sind in der Kirche vorherrschend. Ein Sterngewölbe entsteht in seiner einfachsten Form, wenn alle Winkel der vier Felder eines Kreuzrippengewölbes durch zusätzliche Rippen halbiert werden. Sterngewölbe dieser Art sind alle Gewölbe westlich des Querschiffes. Eine Abwandlung findet sich aber bereits in den drei Gewölben, die sich neben dem Südportal an der Außenwand befinden. Hier sind die ursprünglichen Diagonalrippen des Grundmusters weggelassen, so dass ein großflächiger Stern entsteht. Dieser ist

zusätzlich in der Mitte durch einen Kranz aus Segmentformen mit angesetzten Lilien bereichert. Der eigentliche Schlussstein fehlt. Östlich des Querschiffes entfaltet sich in den Gewölben der ganze Reichtum der Formgebung. Hier finden sich in den dortigen Seitenschiffen immer neue Abwandlungen des Sterngewölbes, aber auch die Beispiele weiterer Gewölbearten. Lediglich im Chorumgang sind die sieben Gewölbefelder schlichter ausgeführt. Hier werden drei Sterngewölbe von Zwischenfeldern gerahmt, die fünf einfache Rippen ohne jeden zusätzlichen Schmuck zeigen.

Netzgewölbe: Nachdem in der Gotik das System der Kreuzrippe einmal abgewandelt war, entstand als Variante zu den verschiedenen Formen der Sterngewölbe auch das Netzgewölbe. Hierbei bilden die sich durchdringenden tragenden Rippen ein Netz von Rauten. Zwei Beispiele dafür sind im Willibrordi-Dom die Wölbungen der beiden Deckenfelder der inneren Seitenschiffe unmittelbar vor dem Chorumgang. Dabei wird im nördlichen in die Mitte des Netzes ein vierseitiger Stern mit Zierendigungen gestellt. Im südlichen findet sich ein Kreis mit vier rotierenden Fischblasen. – Auch die Sakristei in der Kirche ist netzgewölbt.

Ziergewölbe: Zwei Räume der Kirche zeigen Ziergewölbe in beispielhaftem Formenreichtum. Sie sind jeweils in zwei Ebenen konstruiert, das heißt, sie haben eine tragende und eine frei schwebende Rippenführung. Beispiele dieser Art finden sich sehr selten, meist um bestimmte Kapellen besonders hervorzuheben.

Die **Alyschlägerkapelle** [1] (*siehe Grundriss Seite 23*), der durch zwei Stufen erhöhte Raum neben dem Nordportal, war die Grabstätte der Familie Bars, genannt Alyschläger, die zur Bauzeit den Landrentmeister des Herzogtums Kleve stellte. Grundmuster der Wölbung ist hier ein tragendes Sterngewölbe. Zusätzlich lösen sich weitere Diagonalrippen auf kleinen Konsolen vom Gewölbegrund. Sie bilden ein aufgehängtes, filigranes Netz von Spitzbögen und anderen Maßwerkformen als zweite Ebene, 60 cm unter der tragenden Wölbung. Die Knotenpunkte des **Schweberippengewölbes** sind mit Abschlussplatten versehen: In der Mitte das Familienwappen mit drei Barschen, auf den Außenplatten Engel mit den Marterwerkzeugen Christi.

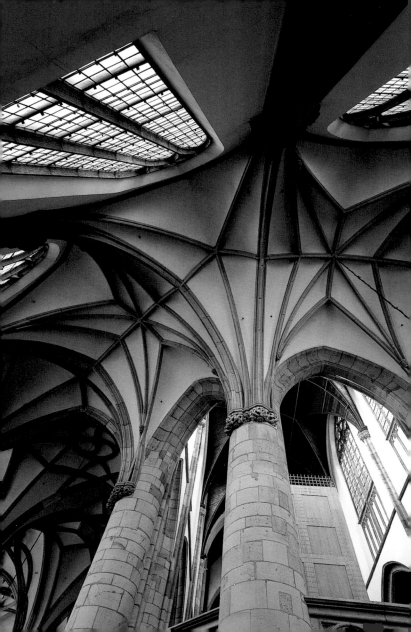

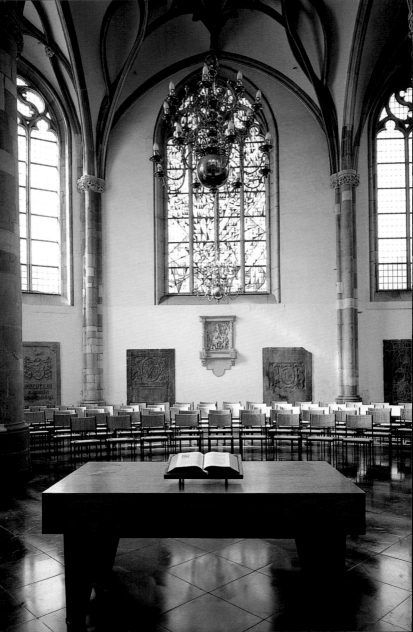

In der **Heresbachkapelle** [2], dem durch schmiedeeiserne Gitter abgetrennten Sonderraum, findet sich das zweite Beispiel. Die Kapelle ist im Mittelalter als Kreuzkapelle ein besonderer Raum gewesen. Sie wurde mit Unterstützung des Herzogs von Kleve durch das Ziergewölbe ausgezeichnet. Dieses Gewölbe ist vollständig zweischalig. Grundmuster ist ein kühn variiertes **Schleifen-Sterngewölbe**. Darunter befindet sich ein demgegenüber in den Einzelheiten veränderter zweiter Stern. Er ist gegen den tragenden Deckstern um 45° gedreht und hat seinen tiefsten Punkt über 1 m unter der Wölbung. Unter dem Schlussstein schwebt ein Engel. Er trägt das Wappen von Jülich-Kleve-Berg. Die meisterhafte, überreiche Konstruktion strahlt bei aller Bewegung große Ruhe aus. Sie ist ein Höhepunkt spätgotischer Steinmetzkunst.

Das Äußere

Westseite mit Turm

Kennzeichnend für die niederrheinische Spätgotik ist der eingebundene Westturm. Hiermit setzte sie sich deutlich von der französisch beeinflussten doppeltürmigen Kathedralgotik ab. Ein Turm mit hohem Helm war in der niederrheinischen Tiefebene weit sichtbar. In den Städten diente ein solcher Turm, der das gesamte Stadtbild überragte, nicht zuletzt der städtischen Repräsentation. So gehörte der Turm der Weseler Stadtkirche noch bis 1887 der Zivilgemeinde. Uhren und Glocken waren in städtischer Obhut. Der Weseler Turm besteht aus zwei hohen Geschossen. Das untere wird nach Westen fast ganz durch ein übergroßes Maßwerkfenster ausgefüllt. Dieses Fenster ist mit den beiden Rechteckportalen in einer einzigen, tief eingeschnittenen Spitzbogennische zusammengefasst. Ein solches **Fensternischenportal** ist besonders typisch für die niederrheinische Spätgotik. Das Obergeschoss ist ebenso hoch wie das Untergeschoss. Es ist senkrecht dreifach gegliedert, in der Mitte jeweils im oberen Teil als Schallfenster ausgebildet und im Übrigen mit gegliederten Blendnischen versehen. Auf dem Turmschaft erhebt sich aus einem niedrigen Mauerviereck der steile achteckige Helm. Die 1978 aufgebrachte Holzkonstruktion zeigt wieder die spätgotische Knickung, ist schiefergedeckt und mit einem

schmiedeeisernen Kreuz (ehemals auf der zerstörten Mathenakirche) überhöht. Die Gesamthöhe von Turmschaft und Helm beträgt 94,5 m. Die umlaufende Balustrade ist mit einer Maßwerkgalerie mit überhöhtem Fialtürmchen umgeben.

Auffällig sind noch die Giebelschrägen des seitlichen Mauerwerks. Sie waren ehemals bei der Dreischiffigkeit der Kirche die seitlichen Abschlüsse der Pultdächer und überdauerten alle Umbauten. Das Mauerwerk ist, wie an der Kirche insgesamt, mit Tuffstein verblendet und an den Eckkanten in Sandstein ausgeführt.

Südseite

Die Südseite ist zur einmündenden Rheinstraße durch das »**Brautportal**« ausgezeichnet. Eine neugotische Umgestaltung des Portals wurde im Zweiten Weltkrieg zerstört. Das Portal wurde 1987/91 in seiner spätgotischen Form rekonstruiert. Das Fenster über dem Portal ist durch einen Fries zweigeteilt. Oben befindet sich ein offenes Maßwerk. Ihm sind drei Konsolen vorgesetzt, worauf einmal in der Mitte Maria, die Braut Christi, flankiert von zwei gebogenen schwebenden Engeln stand. Über dem Baldachin ist ein Wappen, das im gespaltenen Schild Wesels drei Wiesel und den kaiserlichen Adler zeigt. Die verblendete Fläche unter dem Fries ist durch zwei kielbogenartig abgeschlossene Maßwerke reich verziert. Zwei Rundmedaillons zeigen das Weseler Stadtwappen und das Wappen des Herzogs von Kleve. Die tiefe Portalnische ist von je zwei Fialtürmen gerahmt. Sie klingt in Höhe der Dachtraufe in einem krabbenbesetzten Kielbogen mit aufgesetzter Kreuzblume aus.

Zentrum der Südseite ist die hohe **Querschifffassade**. Sie ist dreigeteilt: Im unteren Teil ist wieder ein Fensternischenportal, über einem Gesims befindet sich das große sechsteilige Maßwerkfenster, darüber erhebt sich ein relativ schlichter Giebel mit einer Spitzbogenblende. Als Portalfigur ist seit 1896 *Wilhelm I.* zu sehen, der »erste evangelische Kaiser«.

Marktseite

Zur Marktseite wird die ganze Breite des Domes sichtbar. Bestimmend für die lastende Schwere des Gebäudes sind die Aufsicht auf das be-

Südportal (Ausschnitt) ▶

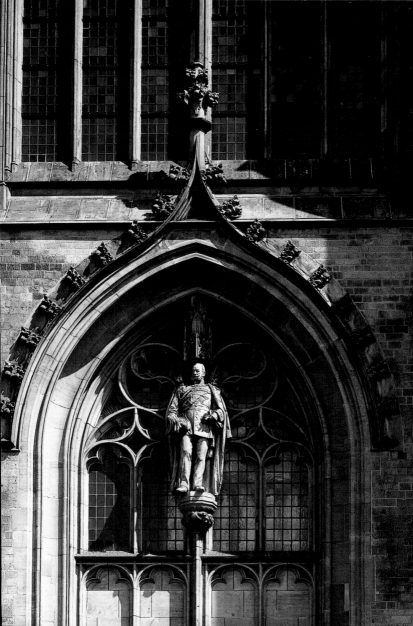

herrschende Querschiffdach, aber auch das umlaufende Kaffgesims und der umlaufende Sockel. Die Walmdächer des Chorumgangs, die jeweils zwei Kapellen zusammenfassen, gliedern dagegen das mächtige Gebäude. Der hohe Turmhelm im Hintergrund, kontrastiert vom Chorreiter, »zieht« nach oben. Vom First des Chors erklingt aus dem Chorreiter mehrfach am Tag das **Glockenspiel** mit seinen 25 Glocken. Im Mauerwerk erinnert eine Schrifttafel an *Peter Minuit*, den aus Wesel gebürtigen Gründer von Neu-Amsterdam, heute New York.

Nordseite

An der Nordseite trägt die beherrschende Querschifffassade den reichsten Werksteinschmuck der Kirche. Eine gute Übersicht hat man von der einmündenden Steinstraße, der wohl ältesten Straße Wesels, etwa in Höhe des Hauses Nr. 7/9. Die Fassade wird von starken Strebepfeilern eingerahmt, über denen sich mit Fialen abgeschlossene Türme erheben. Den unteren Teil bildet das Fensternischenportal. Es war ursprünglich mit den drei Kirchenpatronen der Stadt – Willibrordus, Antonius und Nikolaus – geschmückt. Heute steht hier *Friedrich Wilhelm I.*, der Große Kurfürst. Er brachte die Stadt endgültig an Brandenburg-Preußen. Das große Fenster – sechsachsig – zeigt im Spitzbogen als beherrschende Maßwerkform einen großen Kreis mit vier rotierenden Fischblasen. Der die Fensternische abschließende Kielbogen stößt – wie auch schon der Kielbogen der Portalnische – in die nächste Zone vor. Der besonders ausgebildete Giebel ist etwas zurück versetzt. Ihm ist eine feingliedrige Maßwerkgalerie vorgesetzt. Das eigentliche Giebelfeld zeigt als beherrschendes Motiv einen großen Kielbogen. Vor seinem Mittelpfosten steht auf einer Konsole unter einem Baldachin der taufende **Willibrord**. Über den Giebelschrägen erhebt sich ein durchbrochenes Maßwerkband mit vielen Kreisfüllungen, ausgefüllt mit jeweils drei rotierenden Fischblasen. Leichte Fialen klettern die Giebelschräge hinauf, überhöht von den Fialtürmen.

Die Fassade steigert sich in ihrem Schmuck. Viermal schließt jeweils eine Kreuzblume ein besonders betontes Architekturelement nach oben ab.

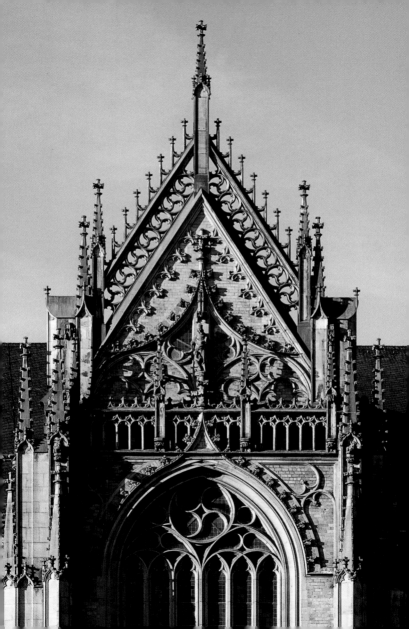

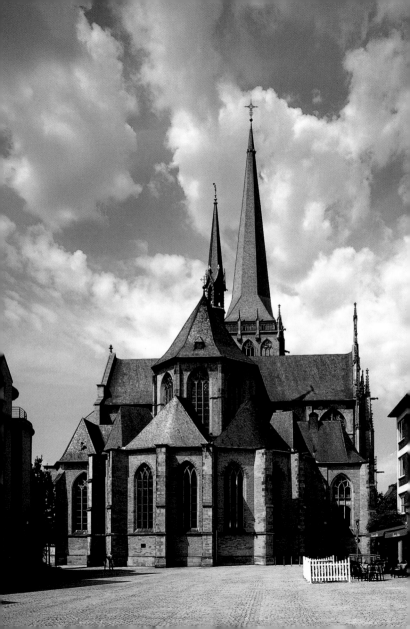

Das Innere

Das großräumige Basilikaschema wird für die Bedürfnisse der heutigen Gemeinde genutzt. Als Zentrum ergeben sich die Prinzipalstücke in der Vierung aus dem Jahr 2013 (Entwurf Jutta Heinze, Duisburg) mit dem **Abendmahlstisch** auf einem dreistufigen Rundpodest, flankiert von der **Schwebekanzel** und dem **Ambo**. Zur Taufe wird eine silberne **Taufschale** von 1636 benutzt.

Durch das vorliegende Sitzschema mit Mittelschiff und den beiden Querschiffen sowie dem Platz für Sängerchor und Orgel im Hohen Chor sind alle vier Kreuzarme gleichgewichtig für den Gottesdienst genutzt. Es ergibt sich eine konzentrische Versammlung der Gemeinde um Wort und Sakrament. Aber auch für die Kirchenmusik und die Oratorien ist ein großartiger Raum gewonnen.

In der ehemaligen Kreuzkapelle, jetzt **Heresbachkapelle** [2], ist eine besondere Kapelle für Trauungen und Sondergottesdienste entstanden. Der Raum ist in Anpassung an die Chorschrankengitter durch die **schmiedeeisernen Gitter** von *Kurt-Wolf von Borries*, Köln, ausgegliedert, ohne seinen Bezug zum Gesamtraum zu verlieren. Das einfallende Licht ist in dieser Kapelle gebrochen durch ein zurückhaltend farbig gefasstes Fenster von 1963 nach einem Entwurf von *Joachim Spies*. In der Kapelle ist unter diesem Fenster das rekonstruierte **Auferstehungsepitaph** [3], das 1560 *Conrad Heresbach* seiner Frau *Mechtelt van Duenen* setzen ließ. Der klevische Prinzenerzieher, Humanist und langjährige Berater des Herzogs von Kleve wurde selbst 1576 in dieser Kapelle beigesetzt. An der Wand stand über zweihundert Jahre seine großartige Humanistenbibliothek.

Die neue **Orgel** im Chor an unkonventioneller Stelle wurde im Jahr 2000 in Dienst gestellt. Sie ist ein Werk der Firma *Markussen* aus Aabenraa in Dänemark. Die Orgel hat 56 Register, darunter spanische Trompeten und einen Zimbelstern. Die äußere Formgebung stammt von Architekt *Ralph Schweitzer*, Bonn.

Die **Leuchterkronen** wurden den flämischen Leuchtern von 1630 nachgegossen, die 1945 verloren gingen. Das farbige **Turmwestfenster** [4] wurde 1968 nach einem Entwurf von *Vincent Pieper* gestaltet.

Die etwa 50 **Grabsteine** – früher im Fußboden und jetzt an den Wänden aufgestellt – erinnern daran, dass das Innere der Kirche bis 1805 für Jahrhunderte herausragender Begräbnisplatz der Stadt war. Zwei Denkmäler ragen heraus: das **Münchhausen-Epitaph** [5] in Renaissanceform an der Nordwand für den in der Nähe der Stadt zu Tode gekommenen *Otto von Münchhausen*, der 1576 in der Kirche beigesetzt wurde, und der marmorne **Peregrinus-Stein** [6] im Chorumgang, der an den »Peregrinus« (Flüchtling) *Bertie* erinnert, der als Sohn des *Richard Bertie* und der *Katharina, Herzogin von Suffolk,* 1555 in Wesel geboren wurde.

An der Westwand des inneren südlichen Seitenschiffs ist ein modernes Triptychon, der »**Weseler Altar**« [7] von *Ben Willikens*, angebracht.

Türgriffe von *Eva Brinkman*, Wesel.

Die fünfhundertjährige Geschichte des Bauwerks wird im **Dokumentationsbereich Dom – Zeiten** [8] (16. bis 20. Jahrhundert, gestaltet von Jürg Steiner) in einer Bildfolge dargestellt.

Die Kirche hat ein **Geläut** aus vier Bronzeglocken. Sie sind 4098 kg, 2550 kg, 2000 kg und 1150 kg schwer mit den Schlagtönen a°, h°, cis', e'. Ihre Inschrift lautet gleich bleibend: KOMMT DENN ES IST ALLES BEREIT. LUC. 14,17. ALEXIUS PETIT GOSS MICH IN GESCHER. KR. COESFELD. 1832. – Die im Kirchenraum aufgestellte **barocke Bronzeglocke** [9] ist beschädigt und angeschmolzen. Sie wurde 1703 von *Johan Swys* in Wesel gegossen und erinnert an die zerstörte Vorstadtkirche Mathena.

Literatur
Joh. Hillmann, Die Evangelische Gemeinde Wesel und ihre Willibrordikirche, Düsseldorf 1896. – Hugo Borger, Die Ausgrabungen in der Willibrordikirche zu Wesel, in: Gedanken um den Willibrordi-Dom zu Wesel, Wesel 1964, S. 1–6. – Trude Cornelius, Aus der Geschichte der Willibrordikirche in Wesel, Wesel 1968. – Walter Stempel, Willibrordikirche in Wesel. Grabsteine und Denkmäler, Wesel 1971. – Heinz Kirch, Die Orgeln der Willibrordikirche, Wesel 1972. – Hans Merian, Die Willibrordikirche in Wesel, Rheinische Kunststätten, Heft 113, 2. Aufl. 1982. – Wolfgang Deurer, Die Ziergewölbe im Willibrordi-Dom zu Wesel, 1991. – Herbert Sowade/Martin-Wilhelm Roelen (Bearb.), Kirchenrechnungen der Weseler Stadtkirche St. Willibrordi, Band I 1401–1484, Wesel 1993, Band II 1585–1509, Wesel 1999. – Willibrordi-Orgeln und die sie gespielt haben, Wesel 2000. – Wolfgang Deurer, Willibrordi-DOM sed de suo resurgit rogo, 2005.

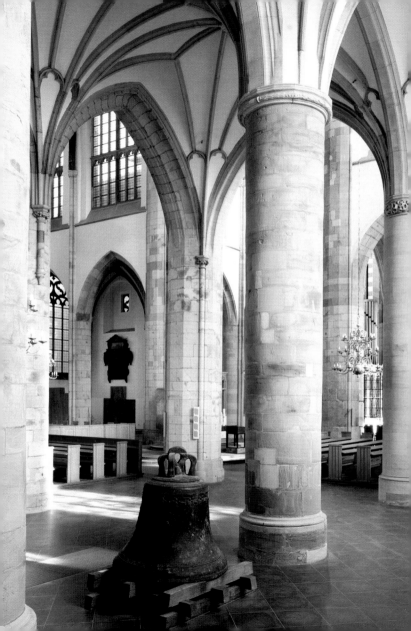

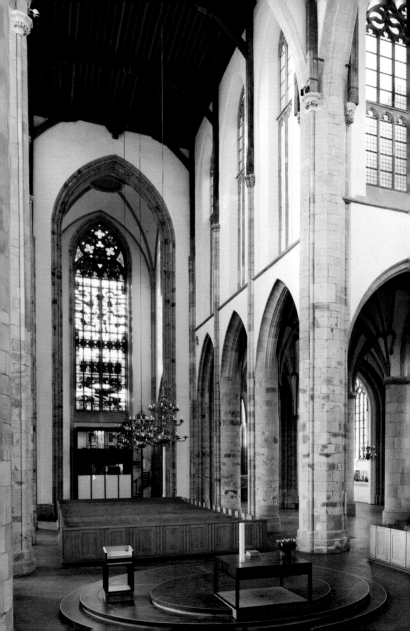

Zeittafel

um 780	Kleine Holz-Fachwerkkirche auf einem Gräberfeld; Willibrordus-Patrozinium
um 1000	Einschiffiger Bau aus Bruchsteinen mit Apsis
nach 1150	Dreischiffiger romanischer Neubau, gewölbt und mit Westturm
um 1250	Erweiterung des Chores nach Osten
1424 bis ca. 1480	Umbau und Ausbau zur dreischiffigen gotischen Kirche; der Turm von 1435/1477 ist im heutigen Baubestand erhalten
1498 bis ca. 1540	Ausbau zur fünfschiffigen spätgotischen Basilika, dem heutigen Kirchengebäude
1540	Die Kirche öffnet sich auf Beschluss des Stadtrates der Reformation; Messe nur noch in den Klöstern
1594	Der Turm verliert durch Blitzschlag seinen hohen Helm
1612	Die Stadtgemeinde wird reformiert; die letzten Altäre werden entfernt
1805	Die Bestattungen in der Kirche und auf dem Kirchhof werden eingestellt
1868	300-Jahr-Feier des Konventes niederländischer Glaubensflüchtlinge
1883–96	Große neugotische Restaurierung; die Hochschiffe werden gewölbt, äußere Strebewerke angebracht und der ursprünglich geplante Chorumgang ausgeführt
1945	Im Zweiten Weltkrieg wird die Kirche bei der Zerstörung der Stadt stark beschädigt
1947	Gründung des Willibrordi-Dombauvereins e.V.; Beschluss, die Kirche im Rückgriff auf die spätmittelalterliche Ausführung wiederherzustellen
1952	Fertigstellung einer Notkirche im Hohen Chor
1959	Erneuerung des östlichen Teils der Kirche einschließlich des Querhauses
1963	Fertigstellung des Langhauses, eines Teils der Seitenschiffe im Westen; Aufbau der Nachkriegsorgel

◄ Hochschiff nach Westen

1968	Fertigstellung der Turmhalle mit dem farbigen Portal-fenster und der restlichen Seitenschiffe; 400-Jahr-Feier der presbyterial-synodalen Verfassung im Rheinland
1978	Aufbringung des hohen Turmhelms
1991	Rekonstruktion des Brautportals
1994	Chorreiter mit Glockenspiel und Geusenengel
1996	»Weseler Altar« von Ben Willikens
2000	Neue Orgel
2011	Neugestaltung des Dokumentationsbereichs Dom – Zeiten
2013	Neue Prinzipalstücke Kanzel, Altartisch, Ambo
2014	Wappenfelder im Brautportal

Willibrordi-Dom Wesel
Bundesland Nordrhein-Westfalen
Am Großen Markt
Küster Tel. 0281/28905
Eintritt frei, Führungen nach Vereinbarung

Evangelische Kirchengemeinde Wesel
Korbmacherstraße 14, 46483 Wesel
Tel. 0281/156-145 · Fax 0281/156-152
E-Mail: gemeindeamt@kirche-wesel.de

Aufnahmen: Michael Jeiter, Morschenich. – Seite 3, 19, 20: Studio B, Wesel. – Seite 5: Hilde Löhr, Wesel.
Der Grundriss auf Seite 23 aus: Rhein. Kunststätten, Heft 113, mit frdl. Genehmigung des Rhein. Vereins für Denkmalpflege u. Landschaftsschutz.
Druck: F&W Mediencenter, Kienberg

Titelbild: *Ansicht von Süden*
Rückseite: *Ziergewölbe in der Heresbachkapelle*

Grundriss Seite 23

1 Alyschlägerkapelle mit Schweberippengewölbe
2 Heresbachkapelle mit Ziergewölbe
3 Auferstehungsepitaph
4 Turmwestfenster

5 Münchhausen-Epitaph
6 Peregrinus-Stein
7 Weseler Altar
8 Dokumentationsbereich Dom – Zeiten
9 Barocke Bronzeglocke

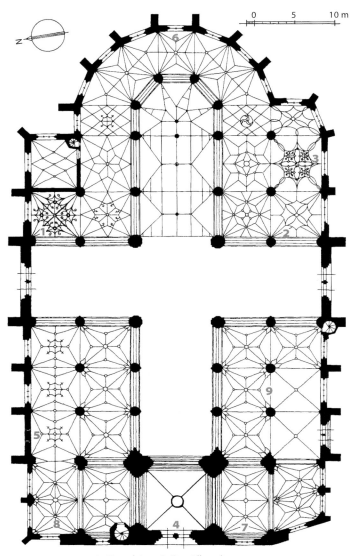

▲ *Grundriss mit Gewölbeschema*

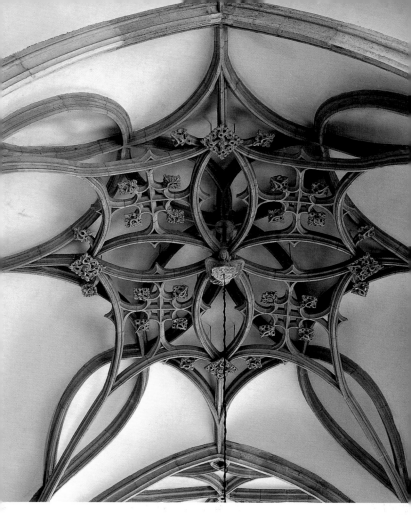

DKV-KUNSTFÜHRER NR. 347
6., überarb. Auflage 2015 · ISBN 978-3-422-02414-4
© Deutscher Kunstverlag GmbH Berlin München
Paul-Lincke-Ufer 34 · 10999 Berlin
www.deutscherkunstverlag.de